集雅齋畫譜

木本花鳥譜

◎基礎範本◎經典畫譜◎名家名刻◎圖文并茂

〔明〕黃鳳池 編

浙江人民美術出版社

U0122465

出版説明

《集雅齋畫譜》（又名《唐詩畫譜》《八種畫譜》），明黃鳳池所輯，蔡沖寰等繪，羅劉次泉等刻。

黃鳳池，生卒年未詳，新安（今安徽徽州）人。黃氏爲萬曆年間著名的書籍商，曾於杭州開設書坊集雅齋，刊印了大量精美的畫譜。《集雅齋畫譜》即爲其中之一。

《集雅齋畫譜》包括《五言唐詩畫譜》《六言唐詩畫譜》及《七言唐詩畫譜》《梅竹蘭菊四譜》《唐解元仿古今畫譜》《張白雲選名公扇譜》《草本花詩譜》及《木本花鳥譜》八種。其中，前三種各取唐詩五十首，按詩意繪成圖畫。被認爲「是詩亦是畫，是畫亦是詩，充分發揮了感人的情趣」。《梅竹蘭菊四譜》則將梅、竹、蘭、菊畫法做了詳細圖解。其後所附成稿構圖，偏側俯仰，備具神態。《唐解元仿古今畫譜》及《張白雲選名公扇譜》乃據前人成稿摹刻而成，諸凡人物、山水、花卉、禽獸各類俱備。而全譜細摹精刻，書畫咸備。人物則神情灑落，花卉則輾轉生動，雖濃淡稍得其宜，而意趣都入化境。」《畫譜》出版後，產生了至爲深遠的影響。早在康熙年間，日本即將此譜翻刻重印，嗣後二百餘年間又兩次重刊，足見此譜受到美術界的重視。

總而言之，《集雅齋畫譜》是明代後期課徒性畫譜風行潮流中的精品，不僅可作爲學習和研究山水、花鳥創作方法的經典書目，也可視作明代繪畫、版刻、書法的重要參考資料。本次出版，以明刊本予以影印，以饗讀者。

新鐫木本花鳥譜

集雅齋藏板

凤池丛养少游佛林雉雉览名山浮

逢逢凤彩声见树木养摧动体

容之气猩圆久矣巳与欸督圈拱春

木春和显眇畅茂條画麈不鲜

许色毳匃岛多花远秋风峯峯颈

去昌涧能之世春为不段宇由是

採訪百家蒐諸品搜圖廣鑒
木之種類彙以朱帳戶魄
于翎毛枝幹遒勁鋪敘班綴搖
繼工緻纖橫草陳巧摹至歷千
左右不渝經窮時段屢畫觀
也菱左自可與輯以圖益得寫而不新
也正不得若摩諸以詩中其意
言詩、美之冥壽詠梓以

廣居好之如子卻是集靈貢

鍠之或無甚禪之不小也拾是乎

今

時

天啓元年春之自坐後之日

新秀山人學翰堂 撰

新鐫木本花鳥譜目錄

松花
茶蘼卷
單瓣桃花
榴卷
李花
紫丁香花
粉團花
海棠卷
迎春花
金絲桃花
繅絲卷

葉黃卷
山茶卷
薔薇卷
海桐花
梔子花
芙蓉卷
山礬花
木槿卷
火石榴
木樨花
茗卷

錦帶花

梨花

杜鵑花 苍

杏花

郁李花

野薔薇 苍

映山紅

鈌梗海棠

賓相 苍

玉蘭花

木香花

金雀 苍

庙茨花

使君子 苍

玫瑰 苍

千葉桃 苍

埜葡萄

茉莉花

枸杞子

蒿苣 苍

鉄樹

梅花

臘毒 苍

松花

諸山中色黃且熟作粉可食

小兒瘡瘍宻出水者將松

粉撲之卟範

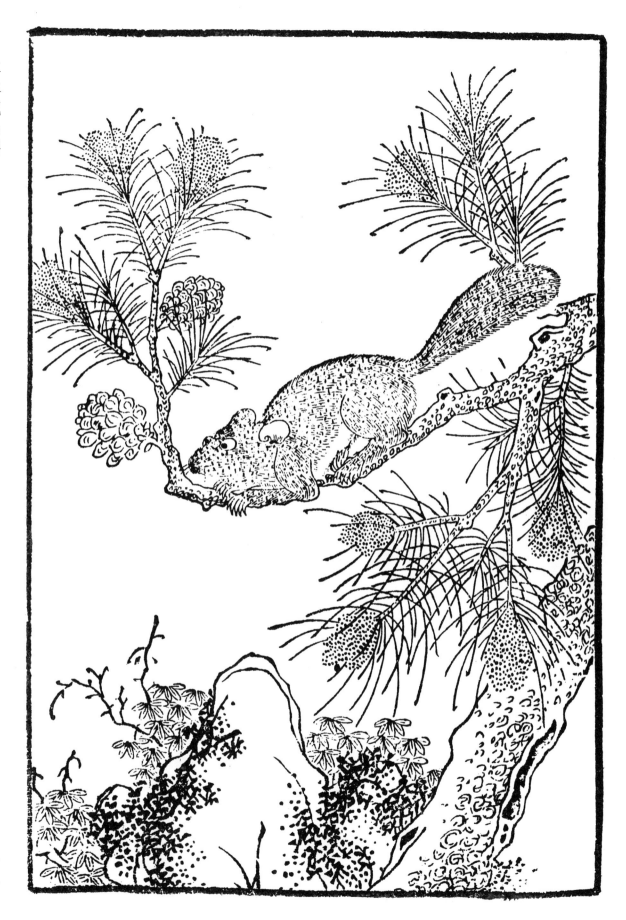

茶蘼花二種

大朵色白而香千辦枝梗多

剌詩云開到荼蘼花事

盡為當春盡時開耳外

有密色一種

關三

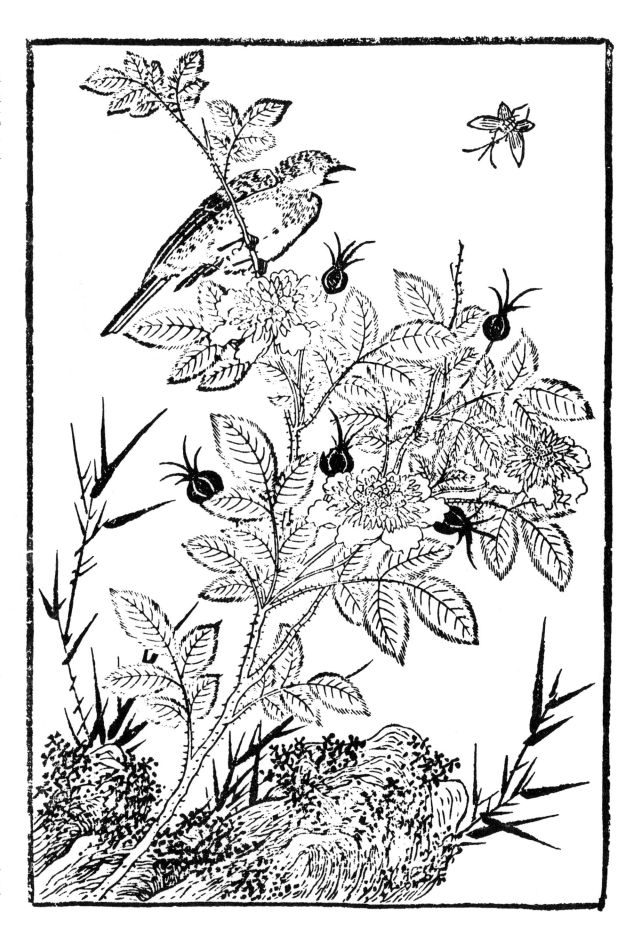

榴花八種

燕中有千辦白千辦粉紅千辦黃
大紅者比他處不同中心花辦如趫
樓臺謂之重臺石榴花頭頗大
而色更紅深余曾四種俱世帶四
至今芳郁有四色單辦

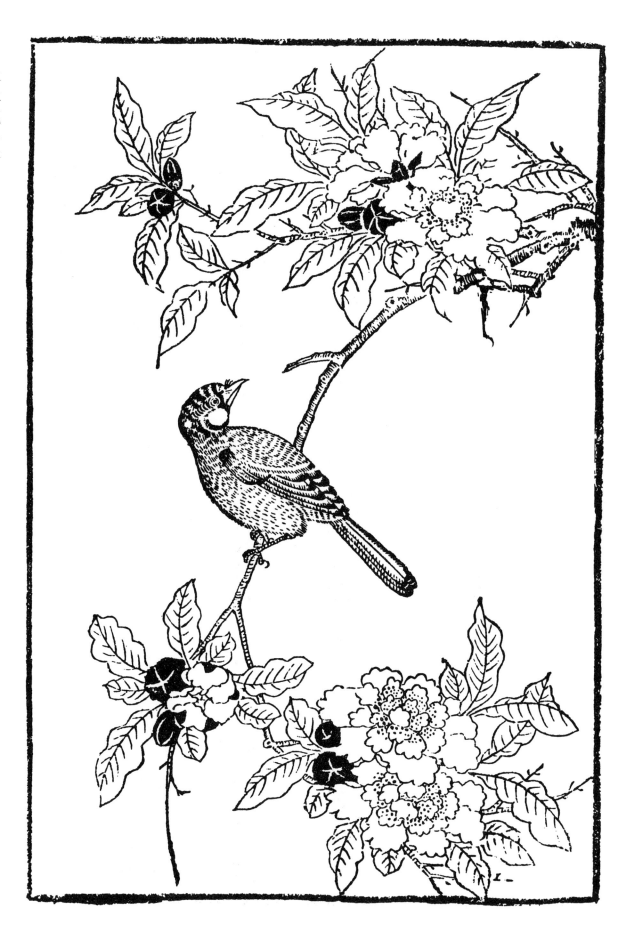

李花

有青霄李御黃李、之上品也若紫
粉小青皆下品也有麥李紅甚麥
熟而實可食矣俱花小而蕾

西湖居士

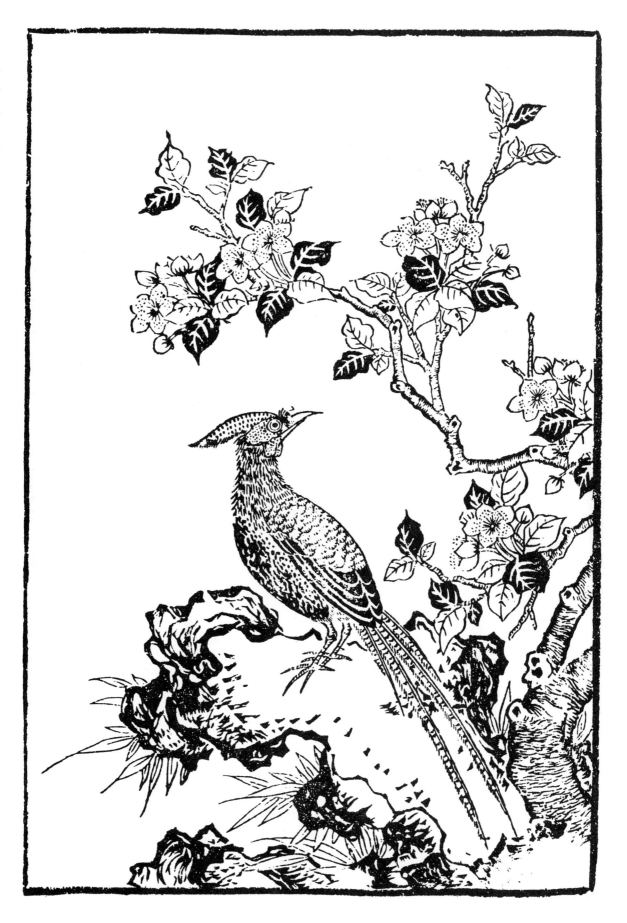

紫丁香花

木本花如細小丁香而瓣

尋丈紫蓓蕾而生接種

俱可自是一種非瑞香別

名

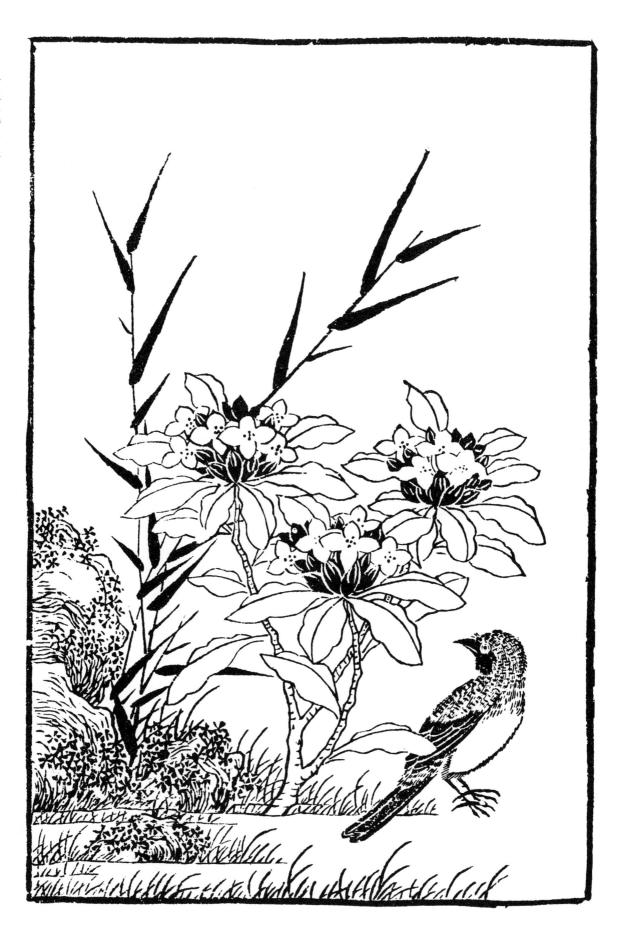

迎春花

春首開花故放時移栽土肥則茂爆

牲水灌之則花蕃二月中旬分種

新安詹一貫識

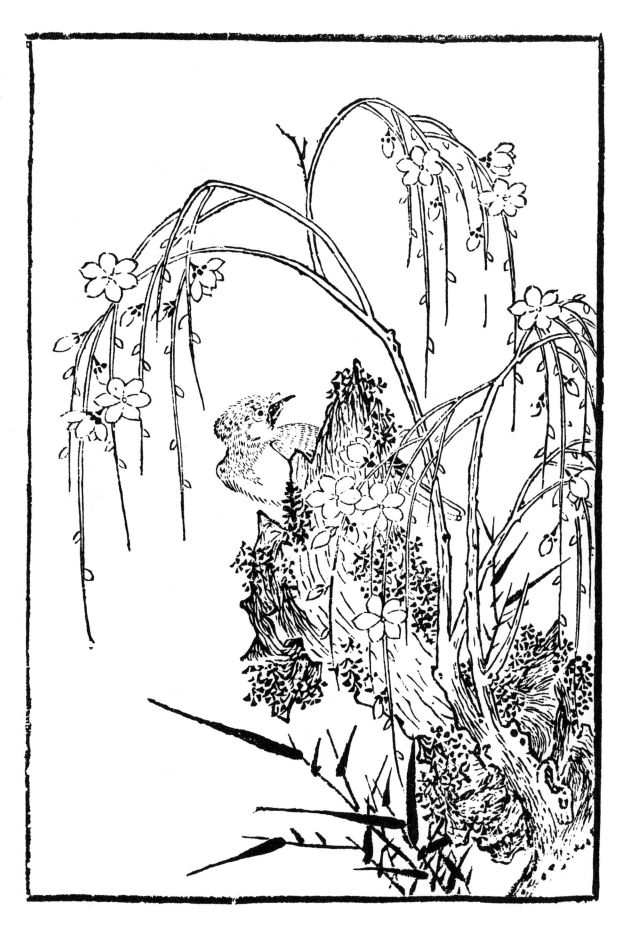

金絲桃花

花如桃而小有黃鬚頗鋪散

于外若金絲然名以根下

剪開分種

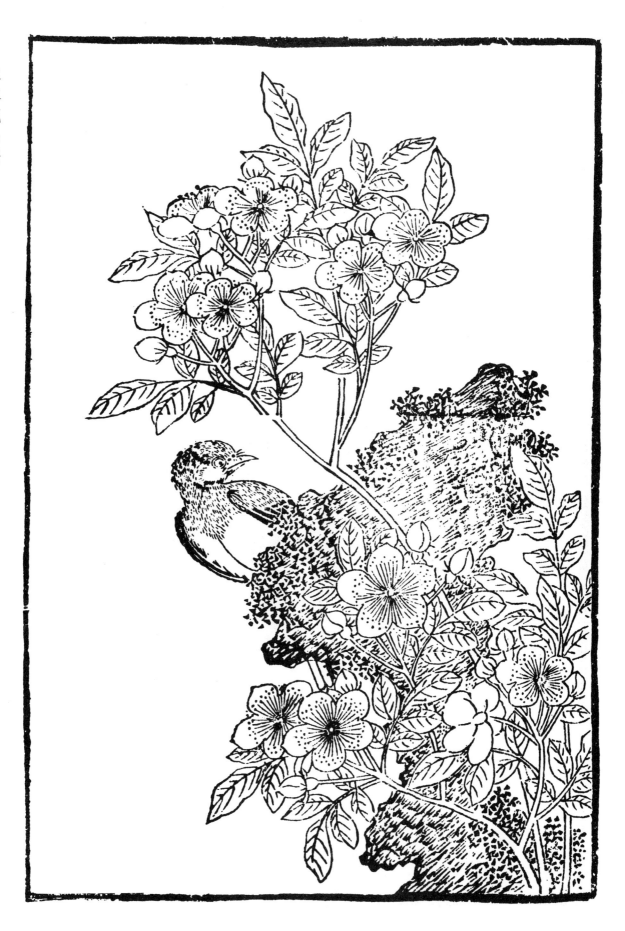

繅絲花

花葉儼如玫瑰而色淺紫無

香枝生刺針時至者炎之綢

花盡開放不以根分

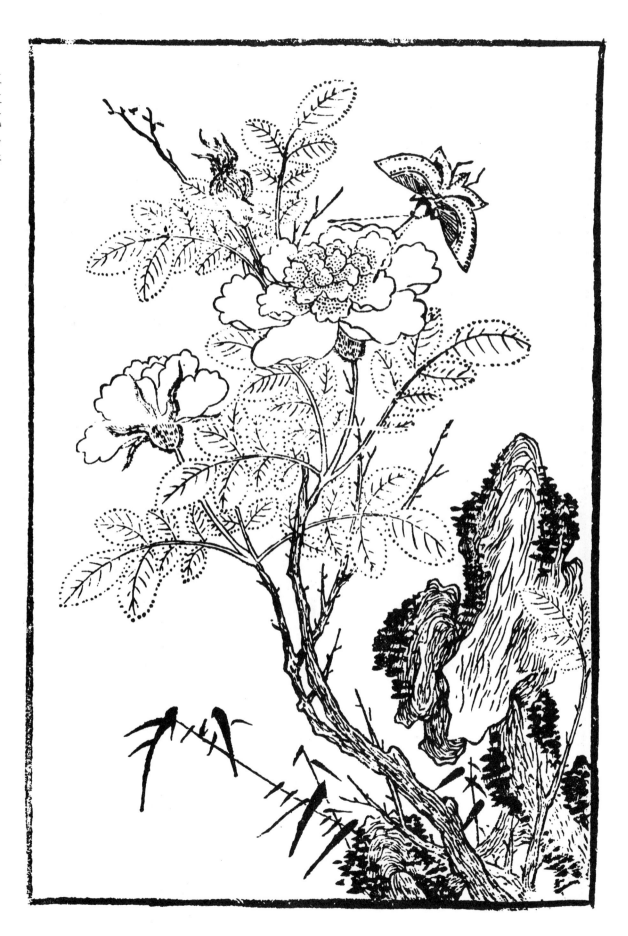

錦帶花

花開蓓蕾可愛形如小鈴
色粉紅而嬌植之屏籬
可折供玩

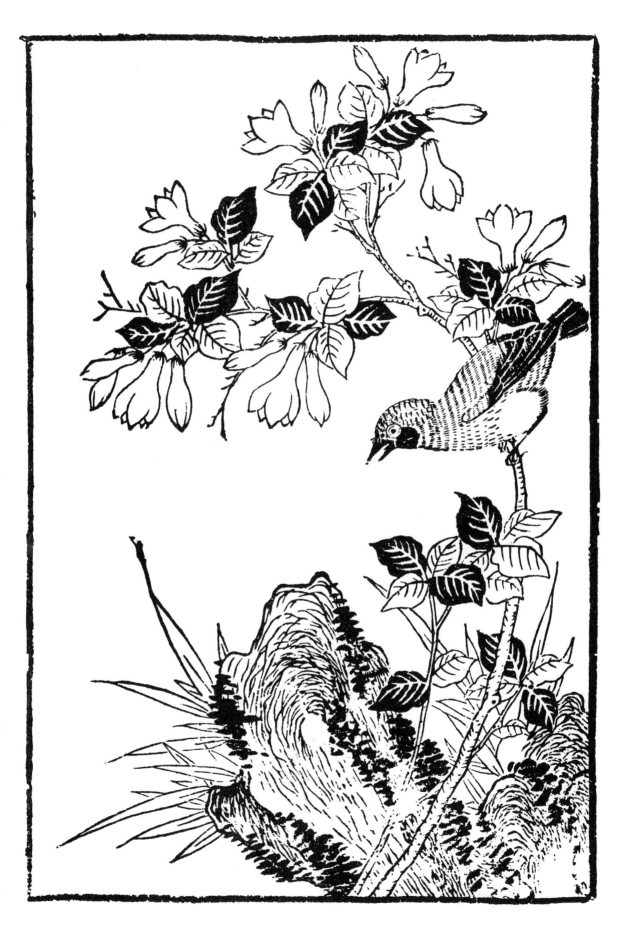

梨花二種

有香臭二種其梨之妙者花不作

氣韻月敞風舍烟帶雨蕭關

洒手神莫可興催

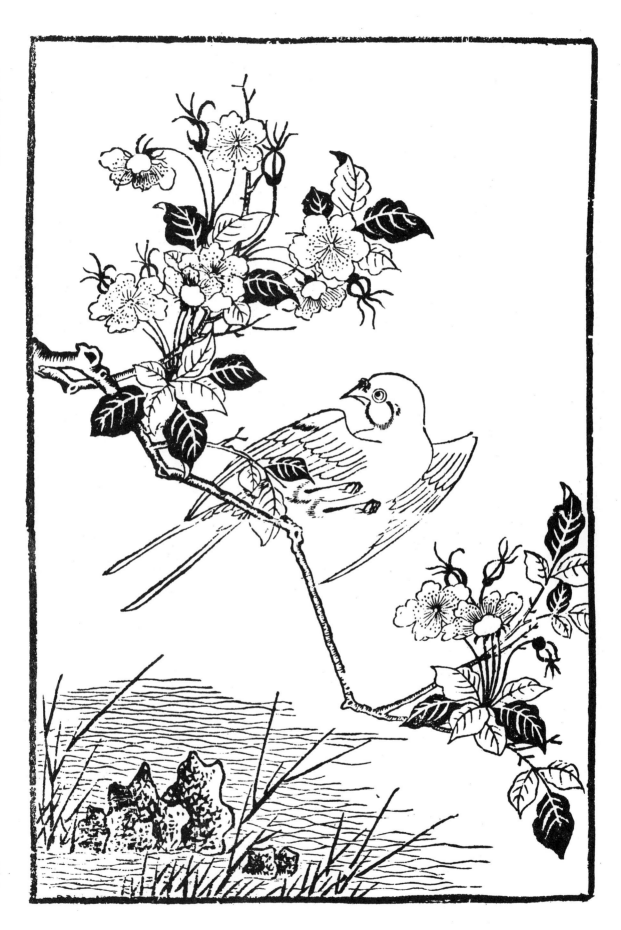

杜鵑花三種

有蜀中者佳謂之川鵑花內十數層
色紅甚出四明者花可二三層色淡
總名杜鵑喜陰惡肥天蚕以河水澆
之樹陰下放置則茂葉色青翠可觀
有黃白二色 可甚

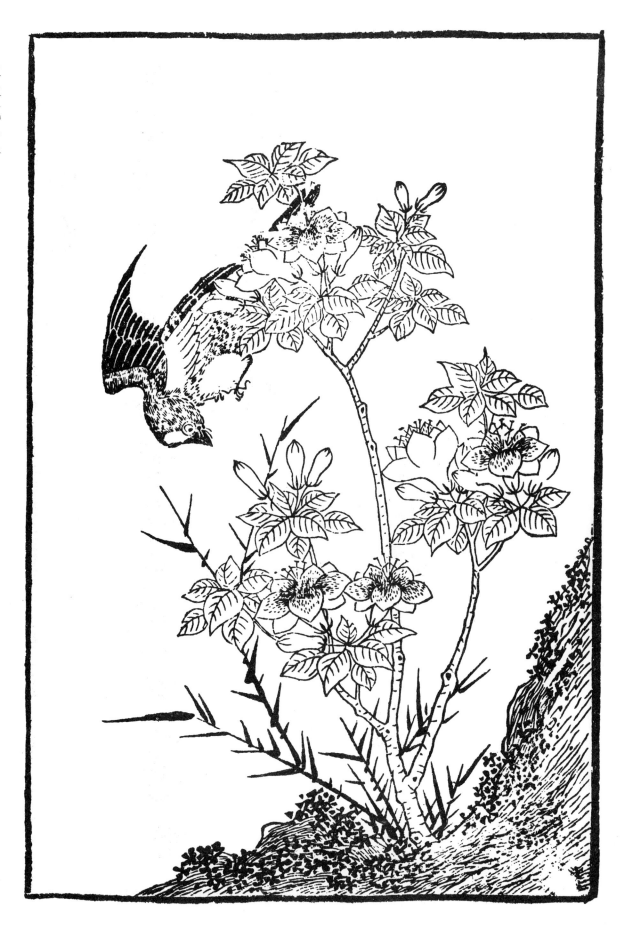

杏花

本有梅杏沙杏之分根生最淺以大石壓根
則花盛果結核種

席林釋自彥識

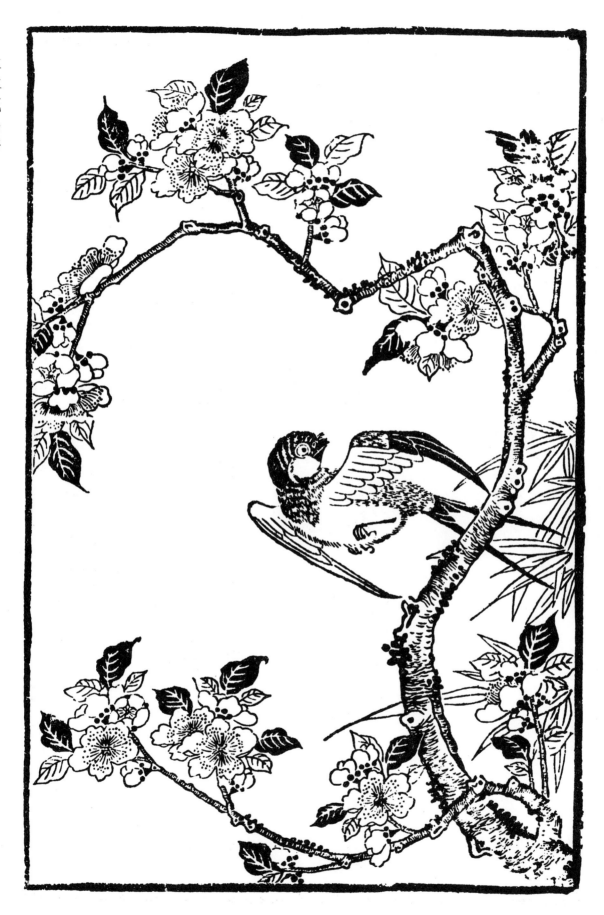

郁李花二種

有粉紅雪白二種俱千

葉花甚可觀如紙剪

簇子可入藥

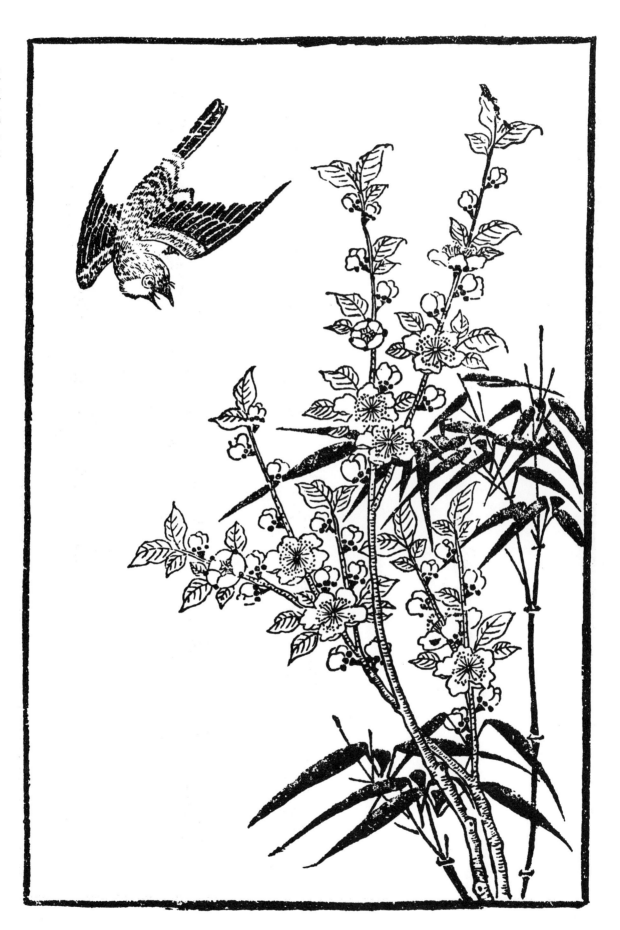

野薔薇二種

氣有雪白粉紅二種揉花
採茶靡痛真食即愈

百花主人

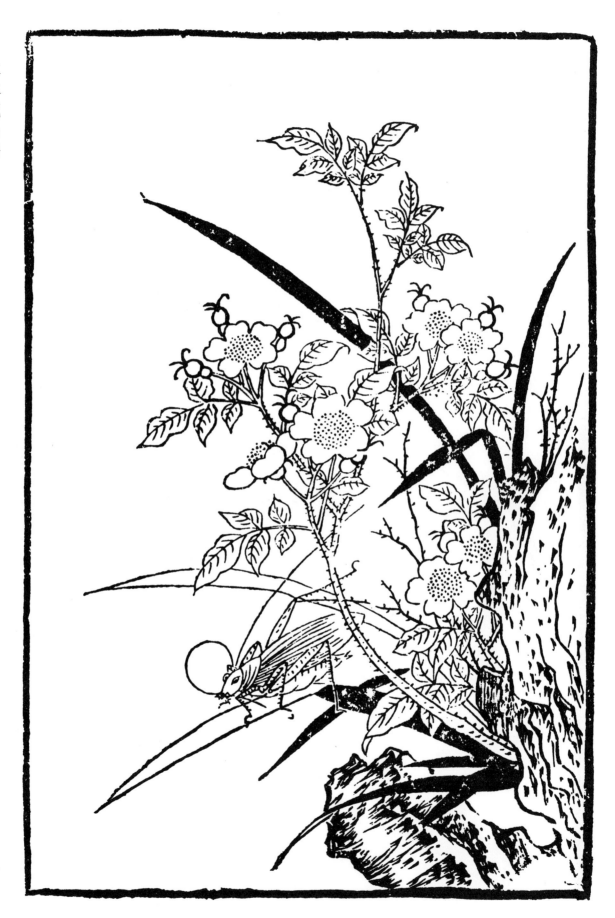

映山紅

本名山躑躅花類杜鵑稍大單

辦色淺若生滿山頂其年豐

稔人競採之外有紫粉紅二色

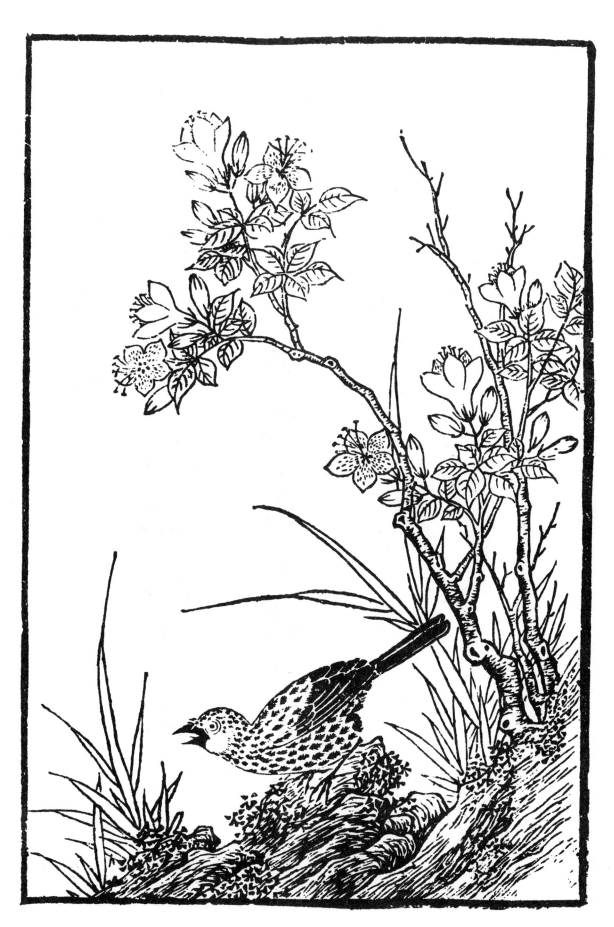

鐵梗海棠

鐵梗海棠色如碟紅肴木爪粉
紅西府肴樹海棠二種一素一白
肴垂絲者吡綠羙甚冬乃匃用
糟水澆則来春花盛

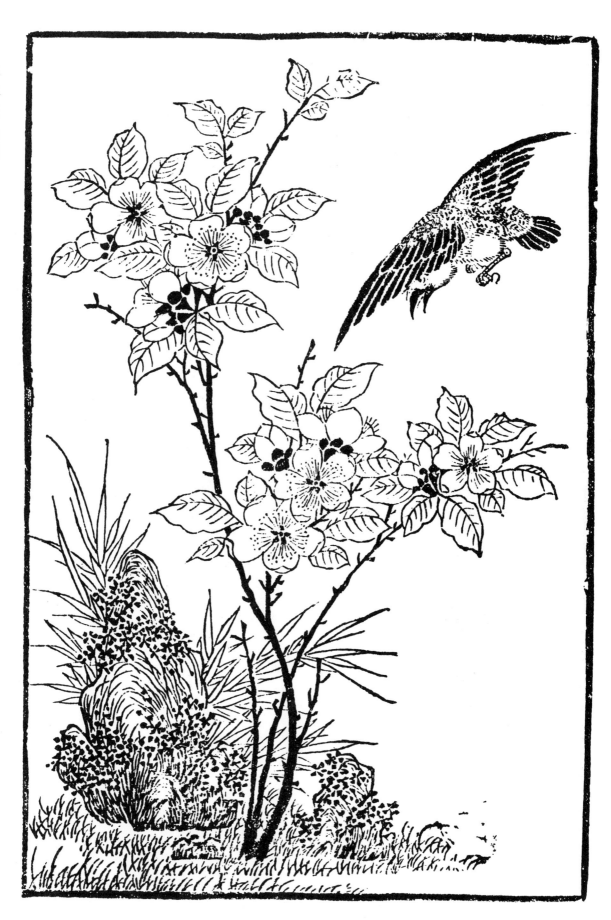

寶相花

花較薔薇柔大而瓣塞心有

大紅粉色二種

西湖居士

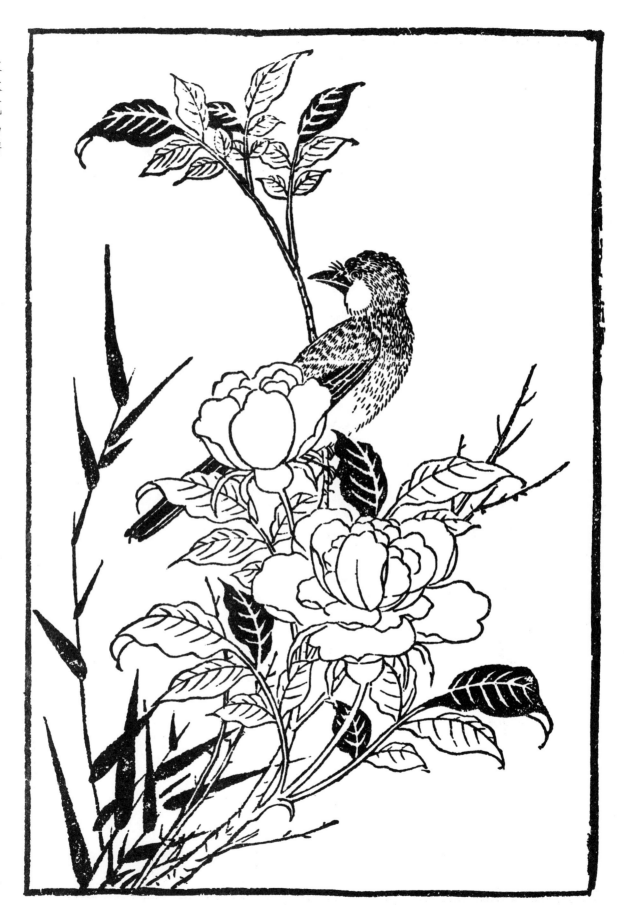

玉蘭花

花采開者澆以蜜則花大而香其瓣

擇洗精潔拖麵油煎煮食牡丹新落瓣

亦可煎食蜜浸古名木蘭

西湖處士鐵

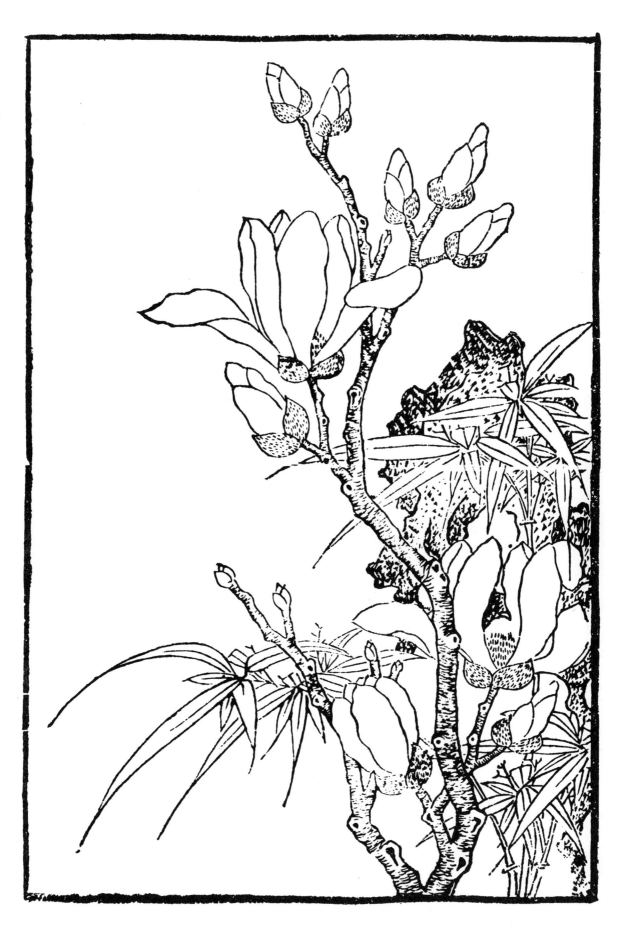

木香花三種

花開四月木香之種有三其最繁心白花香
馥清潤高架萬條望若香雪其青心白木
香黃木香二種皆不及也亦以剪條插種
不甚多活以條扳入土中一叚壅泥伺月餘
根長自本生枝外剪斷移栽可活

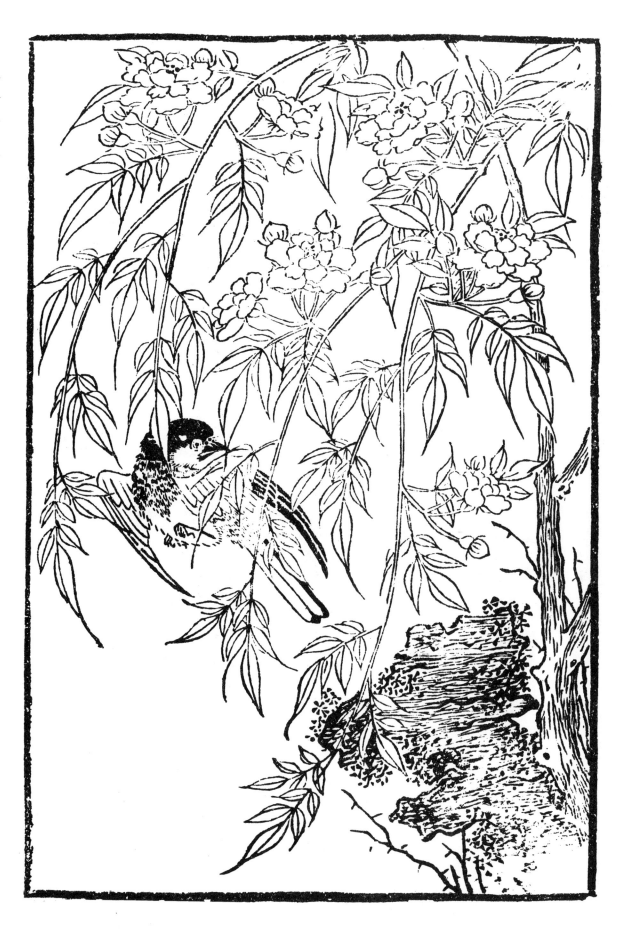

金雀花

春初開黃花甚可愛儼狀
飛雀且可采以滾湯焯着鹽
焯過作茶供一品

酒痴識

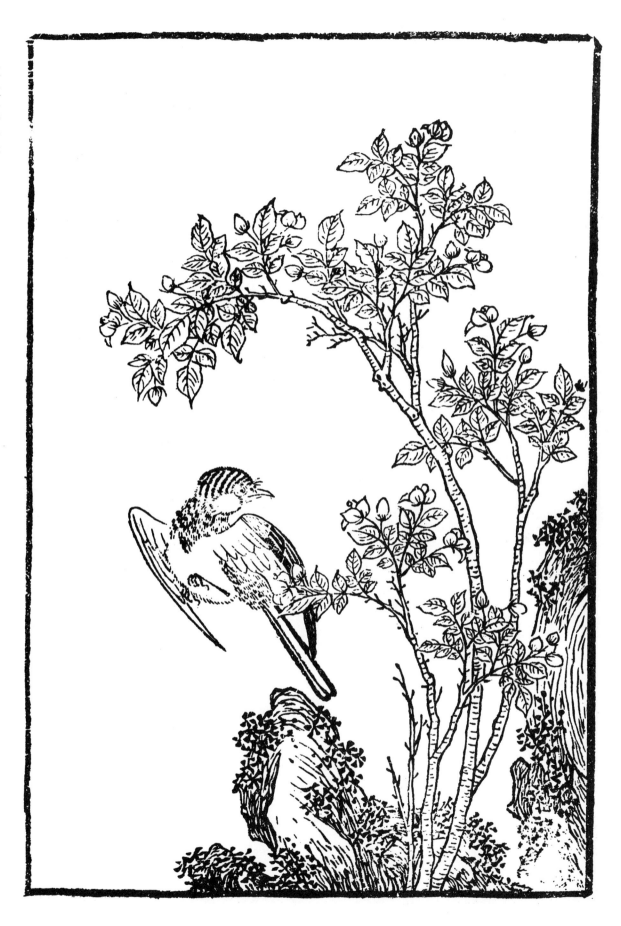

花如蓮外紫內白蕊若

筆尖故名木筆一名望

春俗名豬心本可就接

玉蘭

辛夷花

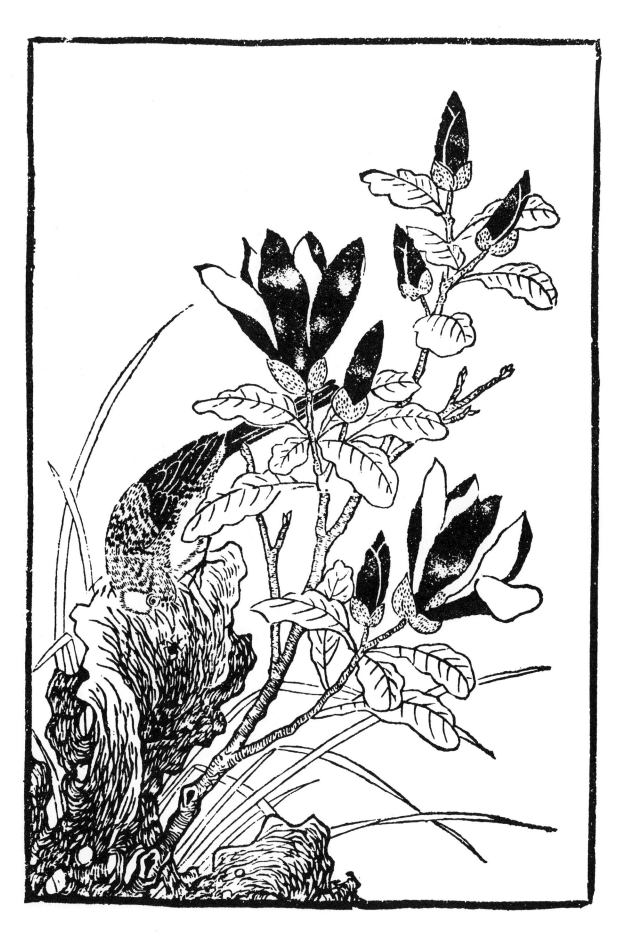

薔薇花

有大紅粉紅二色喜屛結肥不可
多腯生蒡衣以薦銀店中爐
灰撒之則蚤畫凝玉月初剪
枝長尺餘扦種

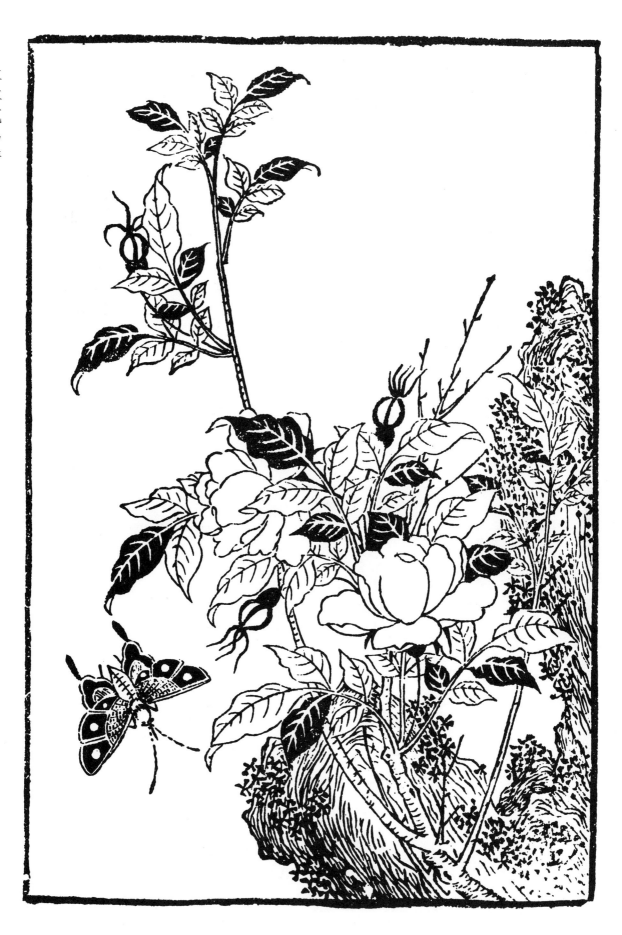

海棠花

花細白如丁香而嗅

味甚惡遠觀可也

五知道人識

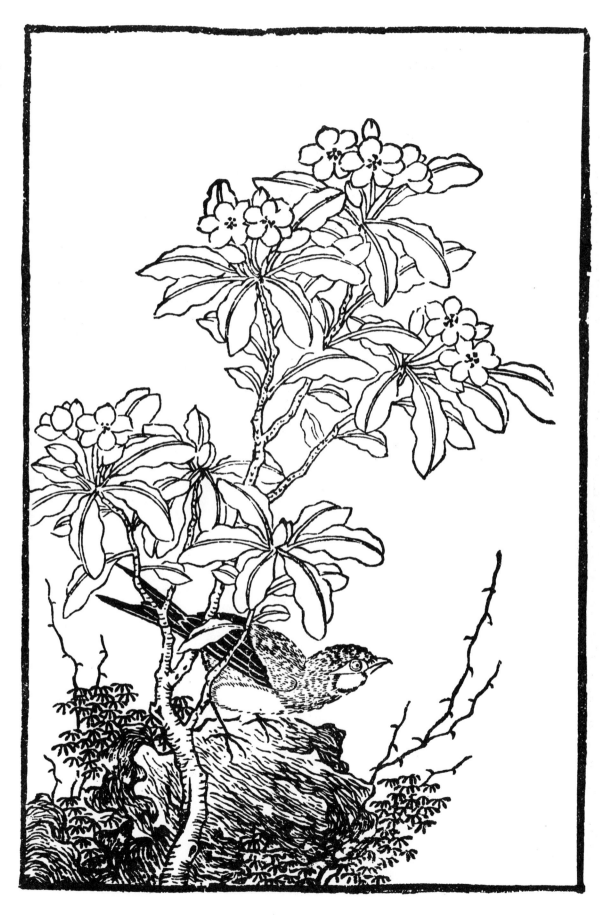

山�礬花

生杭之西山三月間看花細小
而繁香馥甚遠故俗名
七里香

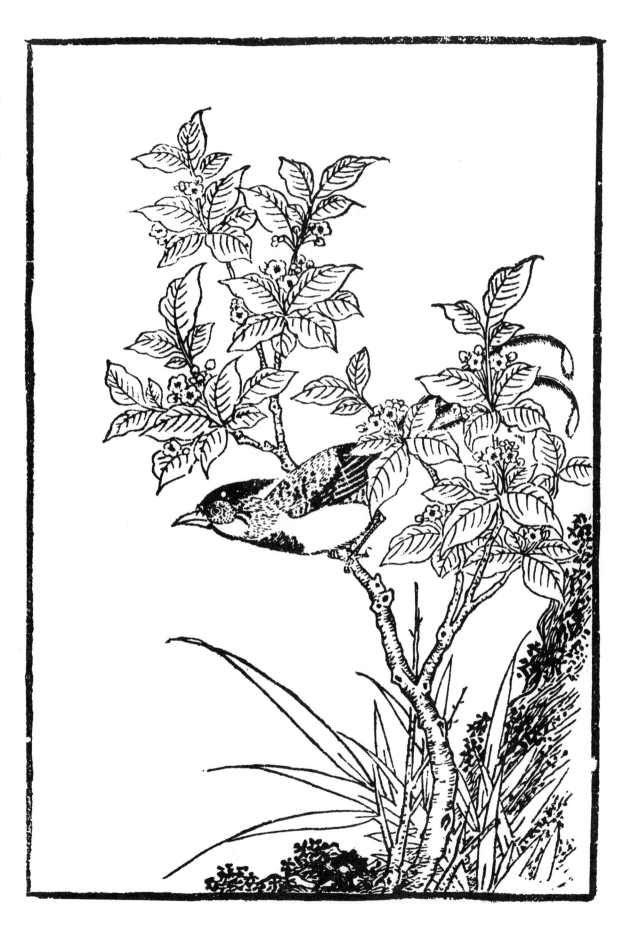

槿花二種

籬槿花之最惡者也其種外有
千辦白槿大如勸杯有大紅粉
紅千辦遠望可觀即南海
朱槿那提槿也且棟種甚易

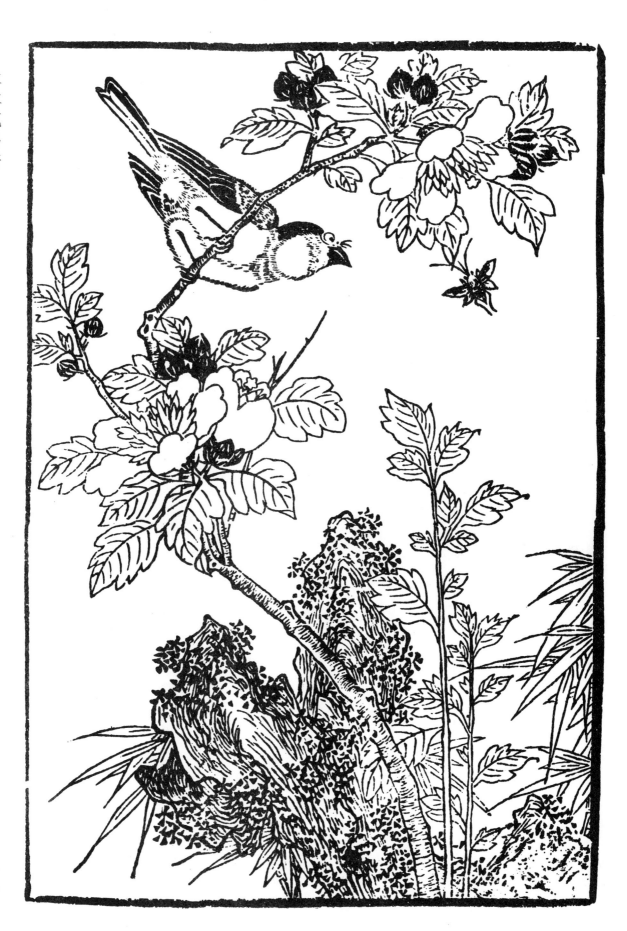

茗花

即食茶之花色月白而黃以
清食隱然瓶之高齋可
更清供雀品且花在枝條
尤不開遍

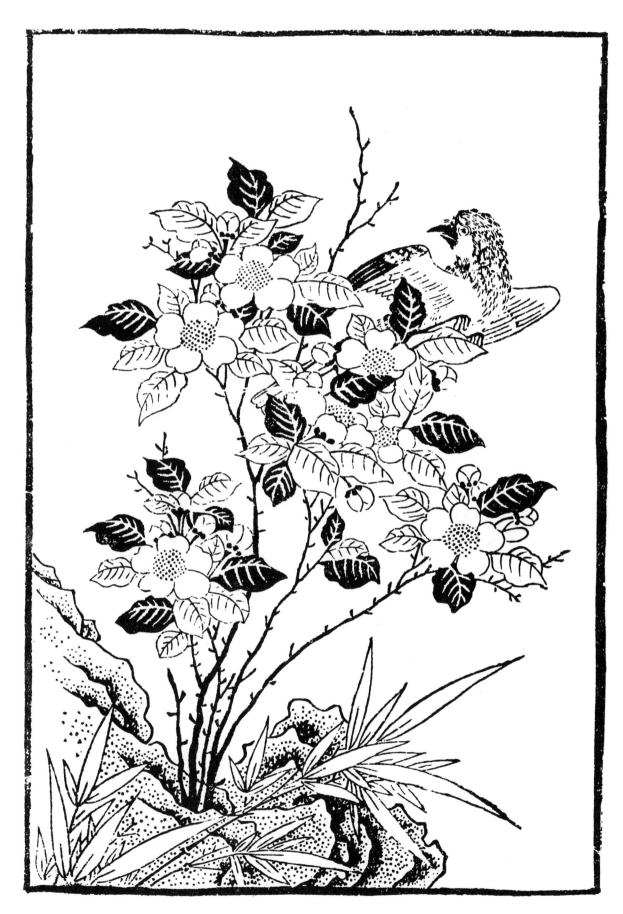

虎茨

產杭之蕭山白花紅子性甚堅雖

嚴冬厚雪不餒敗也畏日色百

年者止高二三尺不甚易活

武林百草園識

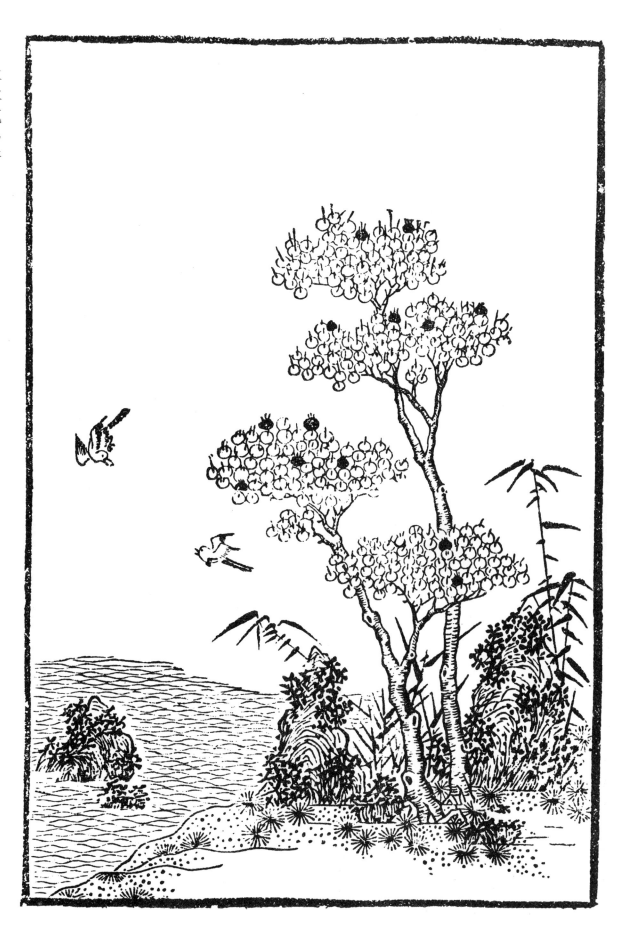

愛君子花

花如海棠舁條可愛夏開

一簇葩艷輕盈作架植

之蔓延若錦

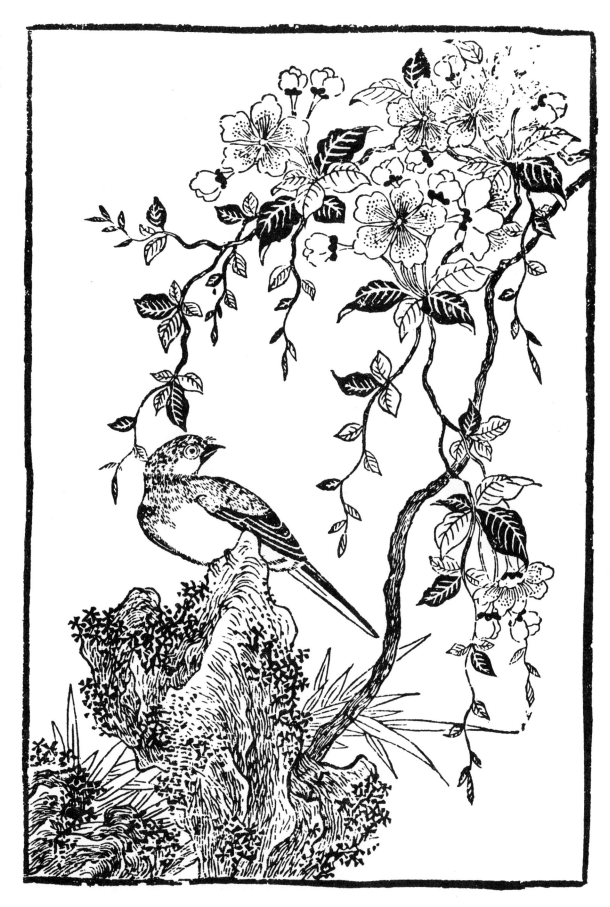

玫瑰花二種

出燕中色黃花稍小於紫玫瑰種紫

玫瑰多不久者緣人溺澆之即斃種

以矢根則茂本肥多悴黃亦如之紫

者乾可作囊以糖霜同搗收藏謂

之玫瑰醬各用俱可

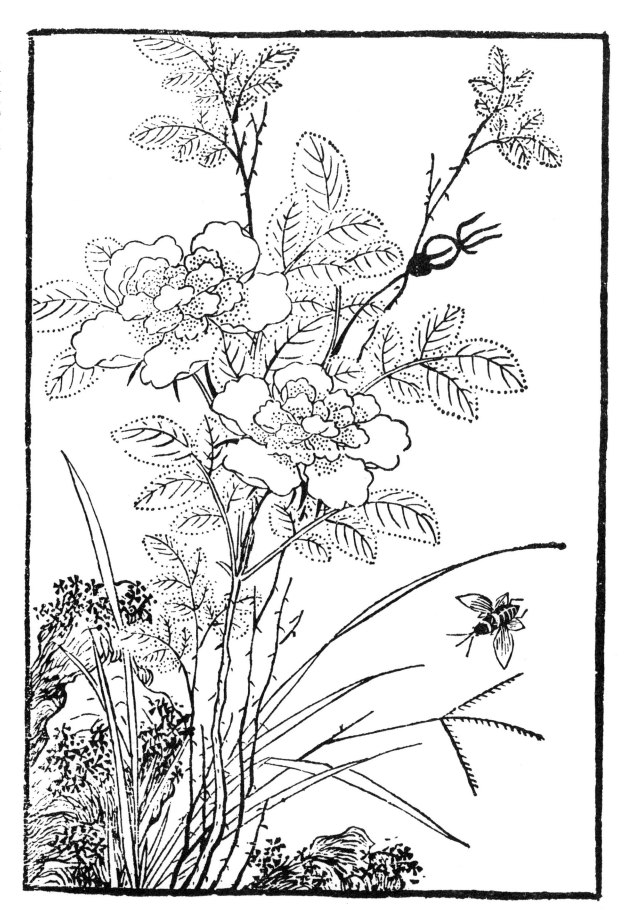

千葉桃

楂花如剪絨者此諸桃不同
開遲而毛可愛有瑞仙楂
色紅而花密有絳楂千瓣
有二色桃色粉紅花開千瓣
甚雅

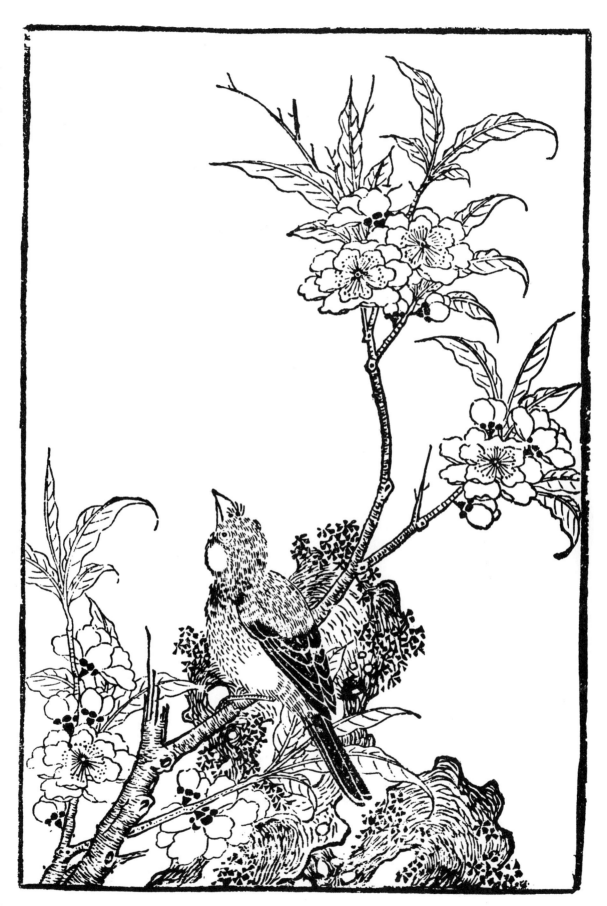

野葡萄

生諸山中子細如小豆色紫蓓
蘽而生狀若葡萄蟠之高樹懸
桂可觀

松壑居識

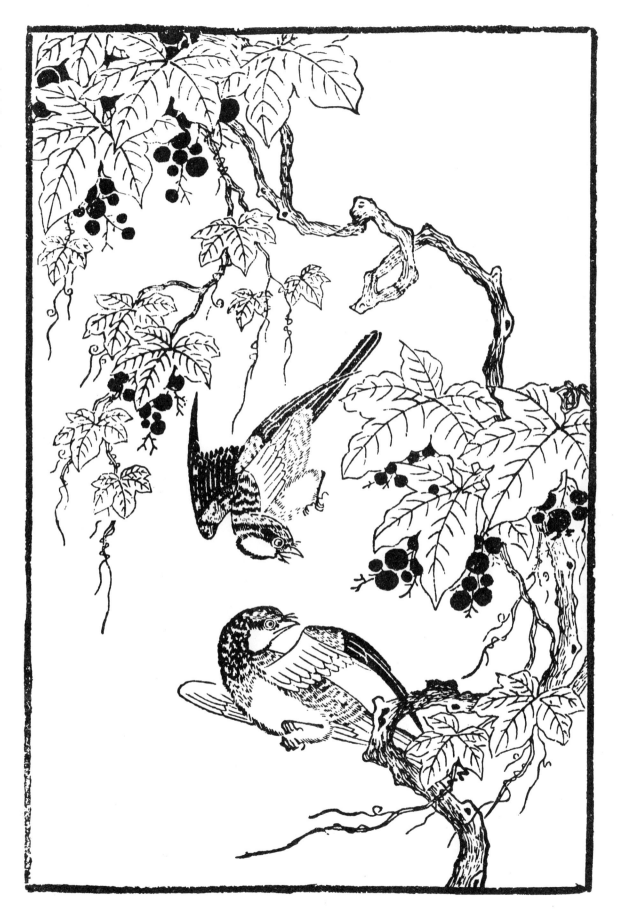

茉莉花二種

有千辮袍開時花心如珠有單辮
者喜肥以米泔水澆之則花開不
絕或皮屑浸水澆之尤可又云宜
糞歟但加土甕根為妙

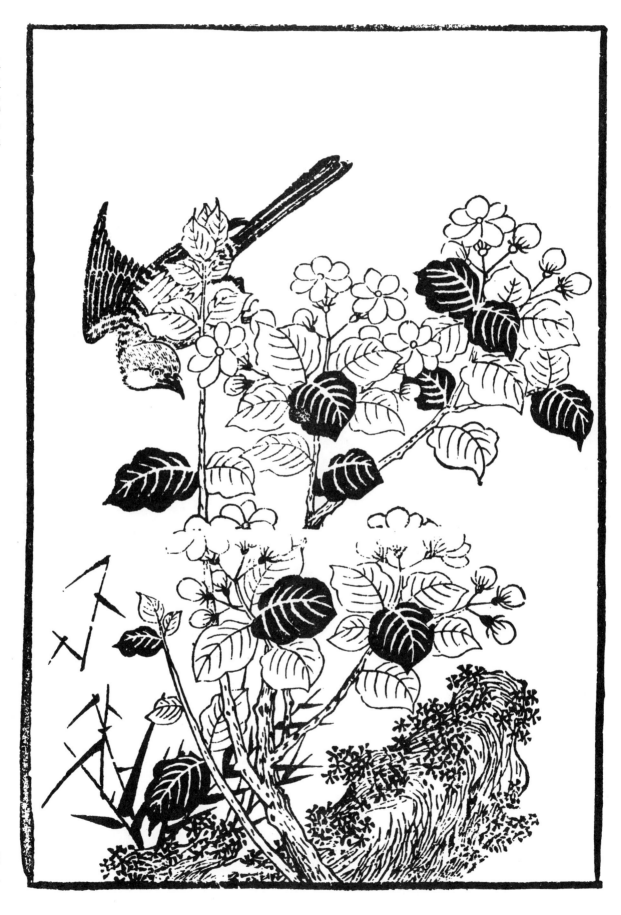

枸杞子

諸山中有之老本虬曲可
愛結子紅甚點之若綴雪
中可觀

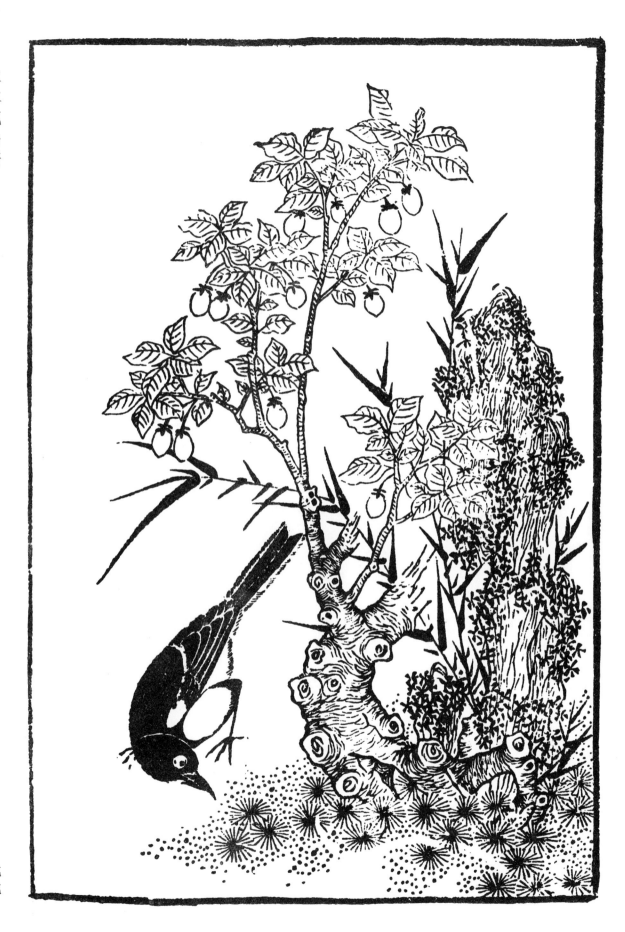

蒿苣花

俗名金盞花也色金黃細辧

橫簇肖盞當春初即開獨

元炎花

江湖散人識

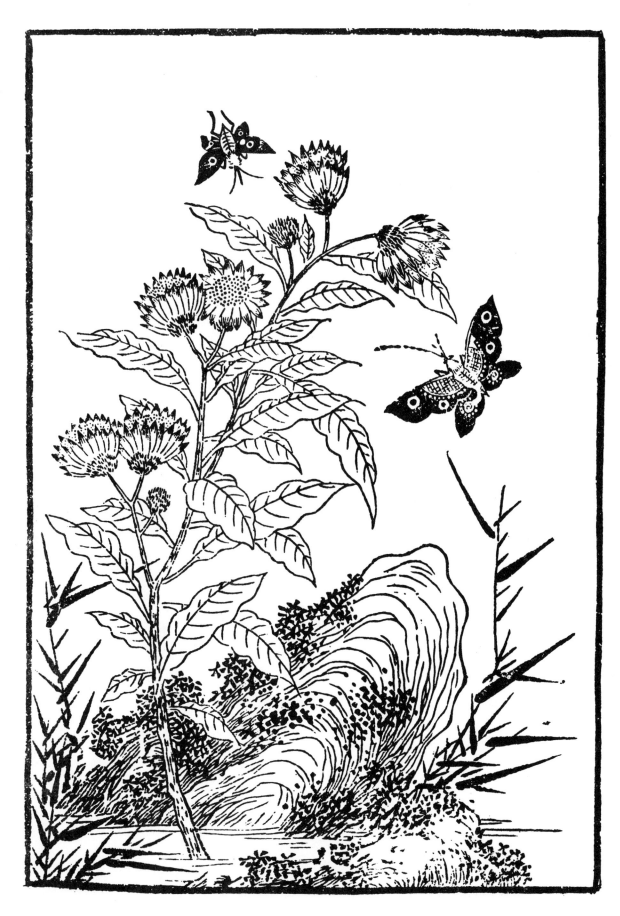

鐵樹

産廣中色儼類鐵其枝丫穿

結甚有畫意又聞有鐵樹花

葉窅卯花紅想又一種也

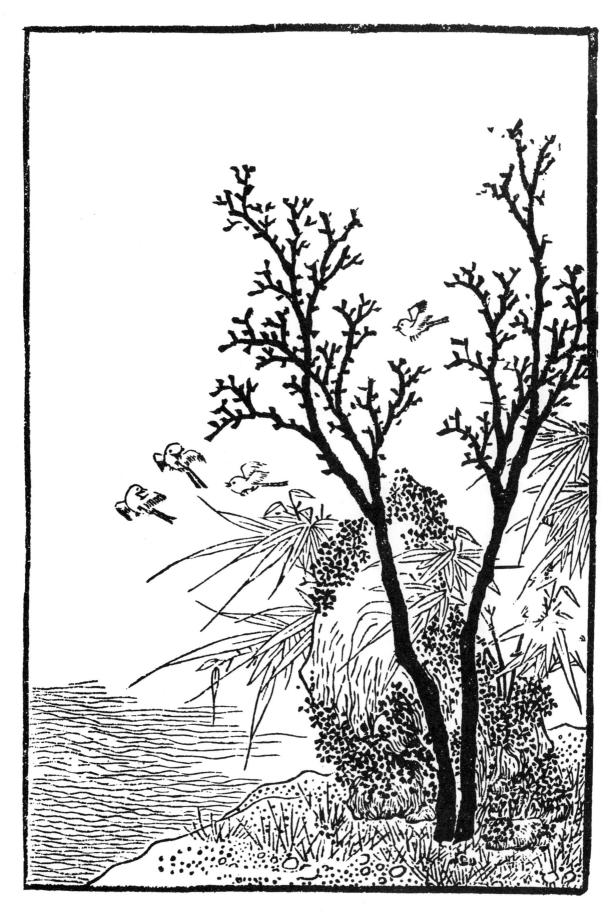

臘梅花三種

今之狗英臘梅亦香但臘梅惟圓辦如白

梅者崔若瓶一枝香可熏室余見洪忠宣公

山庭有之後竟滅後今之圓辦臘梅皆

辦者稍有微尖僅免狗英者

襄產者最崔想忠宣宅中

彼屬故令不逩几也

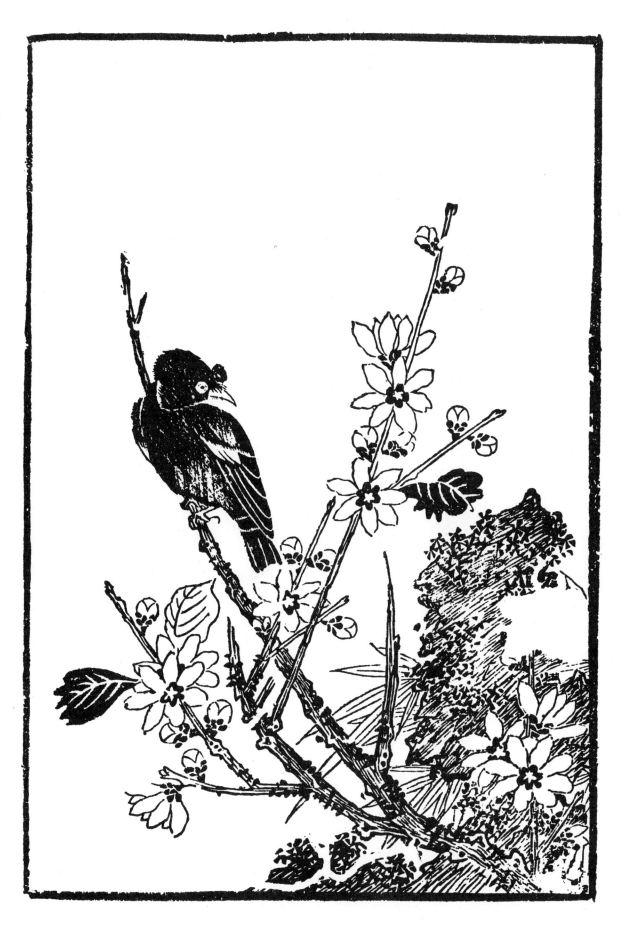

花

烱霜雙鸞思晚芳田陰依謝

艷出丘墻蝶起輕搖露鶯啼入

朝勝濯錦風衣劚焚香斷燒

黑孤霞一片光密來驚葉少動廛

覓枝長布影期高賞留春萬遠芳嘗

閒贈瓊玖叩和愧登堂

末筆荟

桃杏飄殘春已終芳芽新吐玉欄中筆施

縐粉非人力芭折紅霞似化工露染清香

凝蘸紅風吹活勢歆書空何當薦入文房

裡一掃千軍陣暑雄

榴花

月唱花照眼明枝間時見子初成可憐此

馬頔倒青苔落絳英

丁花

雛碧蒼裁粟玉黃岐枝綠蘚

過染墻

攻仇

獨笑長安道鴬花正及時莫教風便

窄李地遲脂脂

櫂花

廷中樹移根逐漢臣只為来時晚

及春

梨花

冷艷全欺雪餘香乍入衣春風且莫定

向玉堦飛

木蘭花

嬌嬈輕盈態異在楚宮詞紫房含
飲口出拆臙脂

花

染無瑕色可挹金風當面来吹

榧花

襲

葉密枝疎紅姿相照灼不學桃李

春風品哈

細

邏沙

布衣覓殘紅一片西飛一片東自

花介結子却教人恨五更風

一樹梅令朝忽見數花荊兒家

閑春色目何入淂来

杜鵑

蜀國曾聞子規鳥宣城還見杜鵑　一叫

一迴腸一斷三春三月憶三巴

李花

玉衡流桂圍成蹊正可尋鸎啼密葉、八䗶

戲脆花心麗景光朝彩輕烟散夕陰暫頓

還眺雲樹林

麗景家當春盤出帶根霞從

朝衣元兔踏塵埃者襟花

○花譜跋

夫言而四時行百物生者何歟
時生六氣合四時而言之則
以以成其歲功故凡穹壤者
以草木之微昆蟲之細而
亦莫始遂其性者則在乎人目以氣
而而生全之者也被動植者非思乎
及草木者非其人乎斧斤以時入山

林數畳不入污池又非其能全之者乎

斋為青帝回駁陽氣風和以修蟄窗

而土脉雕暢萬彙蕤生其氣

小浮而撿者是以聖之仁則

養萬物必欲萬物得遂其

所後巳故為喜太高則衡太低

前宜面南後宜背北蓋欲通

障北吹地地不入曠又則有日

小又則殺氣右窗近林左宜近

小右日向晒西陽夏遇炎熱則

逢法寒則瀑之下沙歡頻又則

濕上沙歡濡又則酷日不能薰

引葉之架平薼根之沙防歔

傷禁螻蟻之穴去其蓊草除其

縱復助其新筍剪其敗葉此則反養

三法也其餘一切寒系族類皆能去蟲

害並可階之所以畫與
於後

潙漏之法諳广

薌亭董其昌識

圖書在版編目（CIP）數據

集雅齋畫譜·木本花鳥譜 ／（明）黃鳳池編. ——
杭州 ：浙江人民美術出版社，2018.1
　　（畫譜叢刊）
　　ISBN 978-7-5340-6373-2

　　Ⅰ．①集… Ⅱ．①黃… Ⅲ．①山水畫－作品集－中國
－現代②花鳥畫－作品集－中國－現代 Ⅳ．①J222.7

中國版本圖書館CIP數據核字(2017)第294349號

責任編輯：楊　晶
責任校對：余雅汝
封面設計：傅笛揚
責任印製：陳柏榮

集雅齋畫譜·木本花鳥譜
〔明〕黃鳳池　編

出版發行　浙江人民美術出版社
地　　址　杭州市體育場路347號
電　　話　0571-85176089
網　　址　http://mss.zjcb.com
經　　銷　全國各地新華書店
製　　版　杭州美虹電腦設計有限公司
印　　刷　浙江興發印務有限公司
開　　本　889mm×1194mm　1/16
印　　張　6
版　　次　2018年1月第1版·第1次印刷
書　　號　ISBN 978-7-5340-6373-2
定　　價　24.00圓

如發現印裝質量問題，影響閱讀，請與本社市場營銷部聯繫調換。